TEXTO:
MARÍA ROSA LEGARDE

ILUSTRACIONES:
MATÍAS LAPEGÜE

POSTALES DEL MUNDO

ARTE-TERAPIA PARA COLOREAR

EDICIONES

POSTALES DEL MUNDO
ARTE-TERAPIA PARA COLOREAR
es editado por
EDICIONES LEA S.A.
Av. Dorrego 330 C1414CJQ
Ciudad de Buenos Aires, Argentina.
E–mail: info@edicioneslea.com
Web: www.edicioneslea.com

ISBN 978-987-718-405-1

Primera edición. Impreso en Argentina.
Agosto de 2016. Talleres Gráficos Elías Porter

Legarde, María Rosa
 Postales del mundo : arte-terapia para colorear / María Rosa Legarde ; ilustrado por
Matías Lapegüe. - 1a ed . - Ciudad Autónoma de Buenos Aires : Ediciones Lea, 2016.
 72 p. : il. ; 23 x 25 cm. - (Arte-terapia / Legarde, María Rosa; 14)

 ISBN 978-987-718-405-1

 1. Mandalas. 2. Dibujo. 3. Libro para Pintar. I. Lapegüe, Matías , ilus. II. Título.
CDD 291.4

introducción

A lo largo de su historia la Humanidad persiguió el sueño de la inmortalidad. Aunque la ciencia y la medicina nos volvieron más longevos, lo cierto es que hasta el momento son nuestras creaciones –y no nosotros mismos– las que más nos acercaron a ese horizonte. Nuestro mundo contemporáneo, así como el mundo antiguo con sus pirámides, sus templos, sus murallas, ha sabido forjar espacios de enorme riqueza arquitectónica pero, sobre todo, de fuerte arraigo en nuestra cultura. No se trata sólo de construir monumentos o edificios imponentes, sino de llenarlos de significados. La Estatua de la Libertad y su llama encendida que protege la entrada al Nuevo Mundo. La torre Eiffel como un recuerdo de la nostalgia, la melancolía, la grandeza de un pueblo que conoció las miserias de la guerra. El Partenón, símbolo del nacimiento de nuestra civilización. Pasado, presente y futuro unidos por la voluntad humana de permanecer más allá de los límites de su existencia.

Pero estos emblemas no sólo nos recuerdan nuestro deseo de ser inmortales. También nos hablan de la capacidad para crear, para superarnos, para desafiar el paso del tiempo, la erosión de la memoria, la prevalencia de lo inmediato por sobre lo imperecedero. ¿Qué nos enseñan estas creaciones de la Humanidad? Que sólo depende de nosotros para construir algo más grande que nuestra sed de gloria. Que aquello que nos sobrevive debió ser creado alguna vez por manos mortales. Una enseñanza profunda que nos invita a reflexionar acerca del aquí y ahora, nuestro lugar en el mundo, el legado que pretendemos dejar para quienes nos sucedan en el camino de la vida.

Hay algo más y está vinculado con el dibujo, el color y las formas que presentan las ilustraciones de este libro: la concentración. No importa si se trata de grandes edificios o de las páginas garabateadas de una publicación. La más larga de las travesías comienza con un primer paso y estos dibujos son una invitación

a focalizar, detener el pensamiento, poner manos a la obra. Si somos capaces de pintar la representación de la Torre de Pisa sin distraernos, sin preocuparnos por el mañana ni abandonar la tarea, entonces podremos avanzar hacia el siguiente paso, y luego otro, y despúes uno más. Caminando lentamente de la mano de estos emblemas que nos recuerdan la grandeza, la persistencia y las cumbres de la voluntad humana, cultivaremos el jardín de nuestra conciencia en la búsqueda de desafíos cada vez mayores. Tal cual sucede cuando pintamos Mandalas, estos dibujos nos invitan a abandonar las ilusiones de la realidad y focalizarnos en la conexión inmanente entre nuestra conciencia y nuestro cuerpo, entre el tiempo que habitamos y el de un Universo que no conoce de límites. Dialogaremos, así, con nuestra voz interior, mientras el dibujo nos conduce en un recorrido de formas y símbolos de grandeza, lealtad, esperanza, libertad, armonía. Será cuestión de empezar de a poco. Algún día, quizás, alcanzaremos las alturas de estos emblemas que nos conmueven.

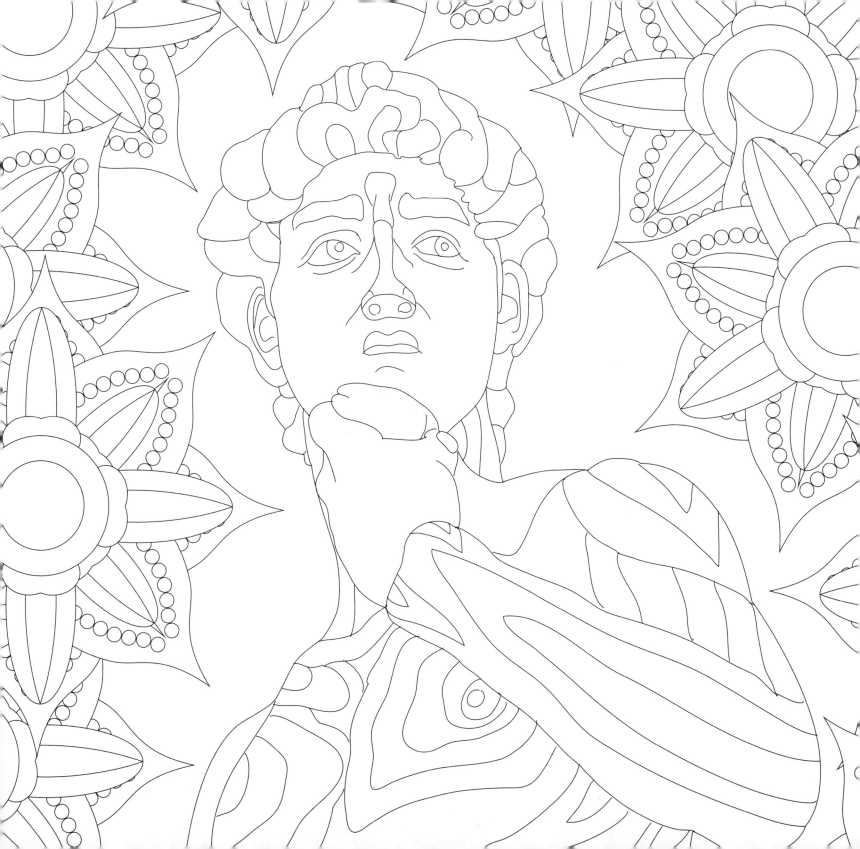

Ilustración página anterior
David de Miguel Ángel
Florencia - Italia

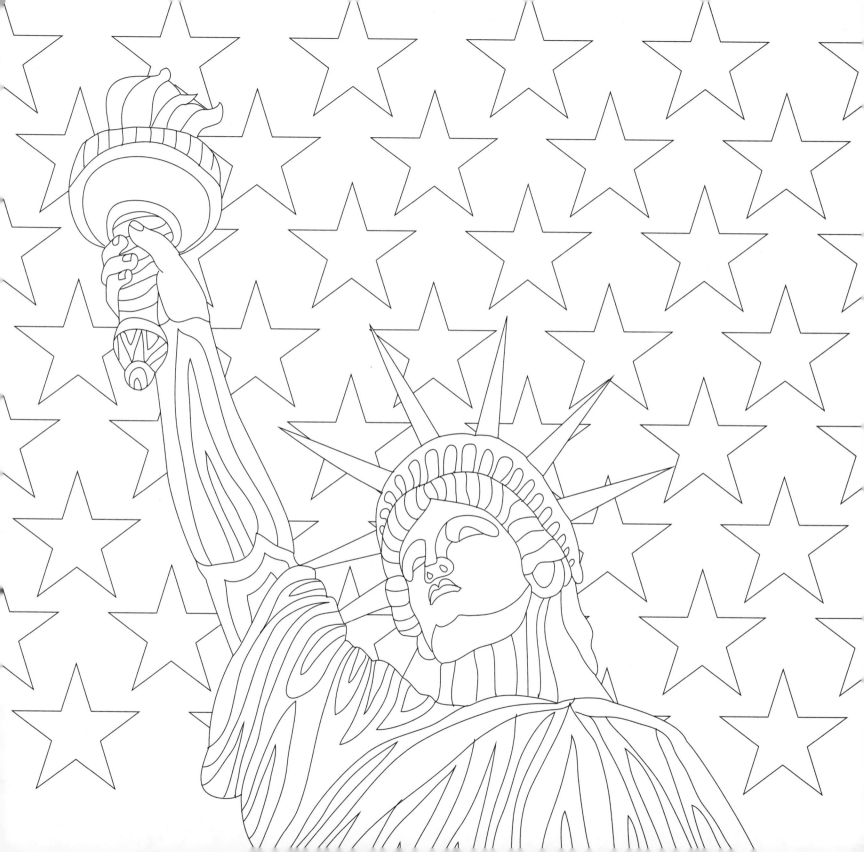

Ilustración página anterior
Estatua de la Libertad
Nueva York - EE.UU.

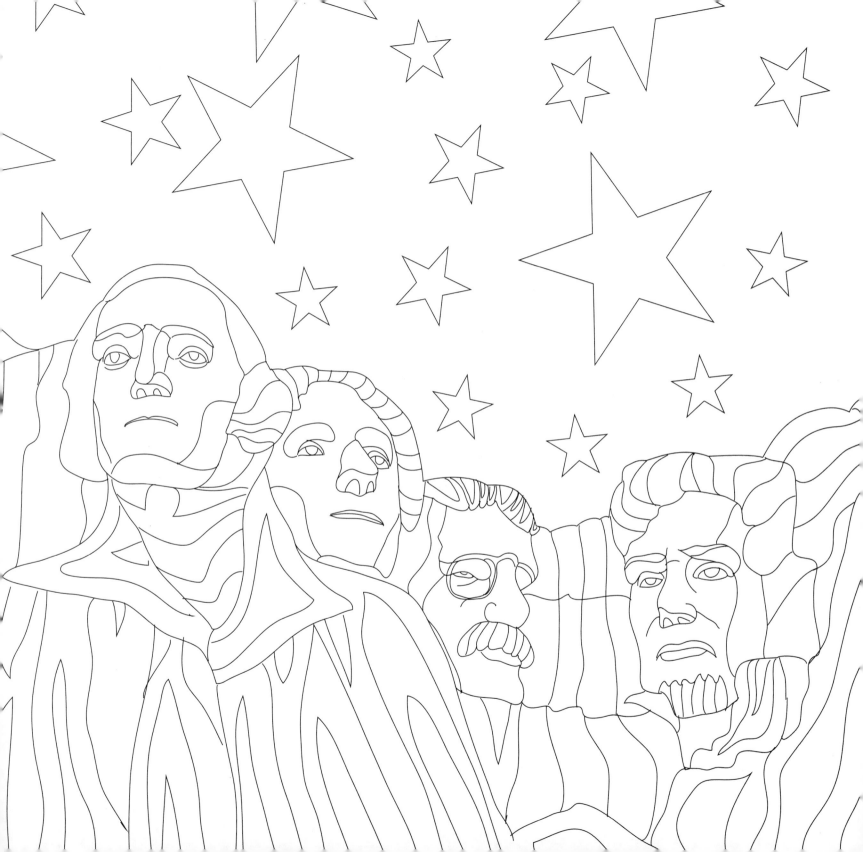

Ilustración página anterior
Monte Rushmore
Keystone - EE.UU.

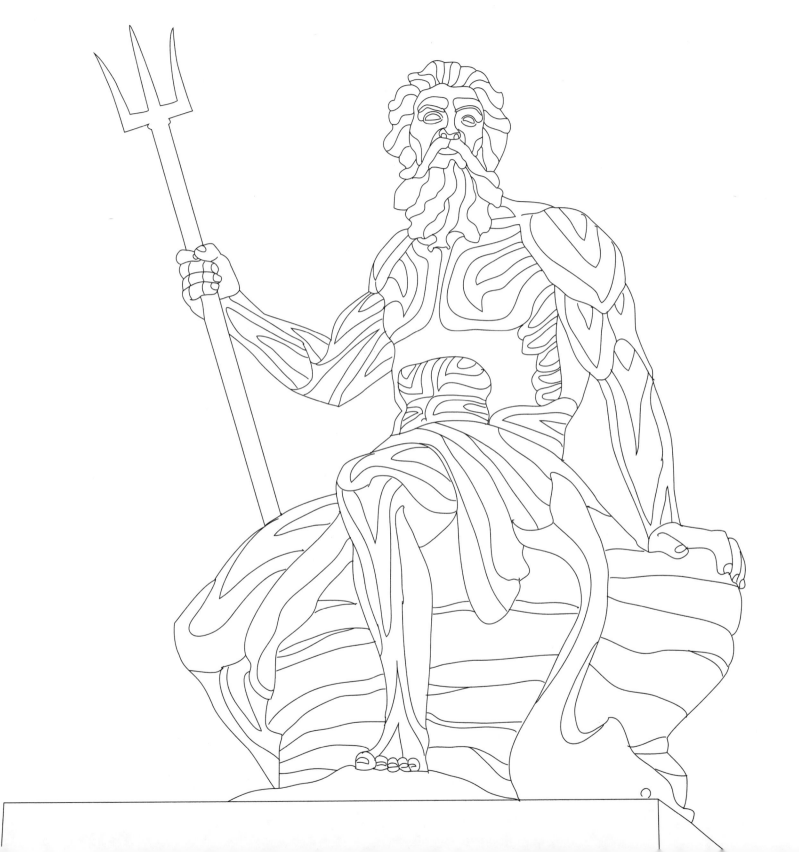

Ilustración página anterior
Monumento a Poseidón
Copenhague - Dinamarca

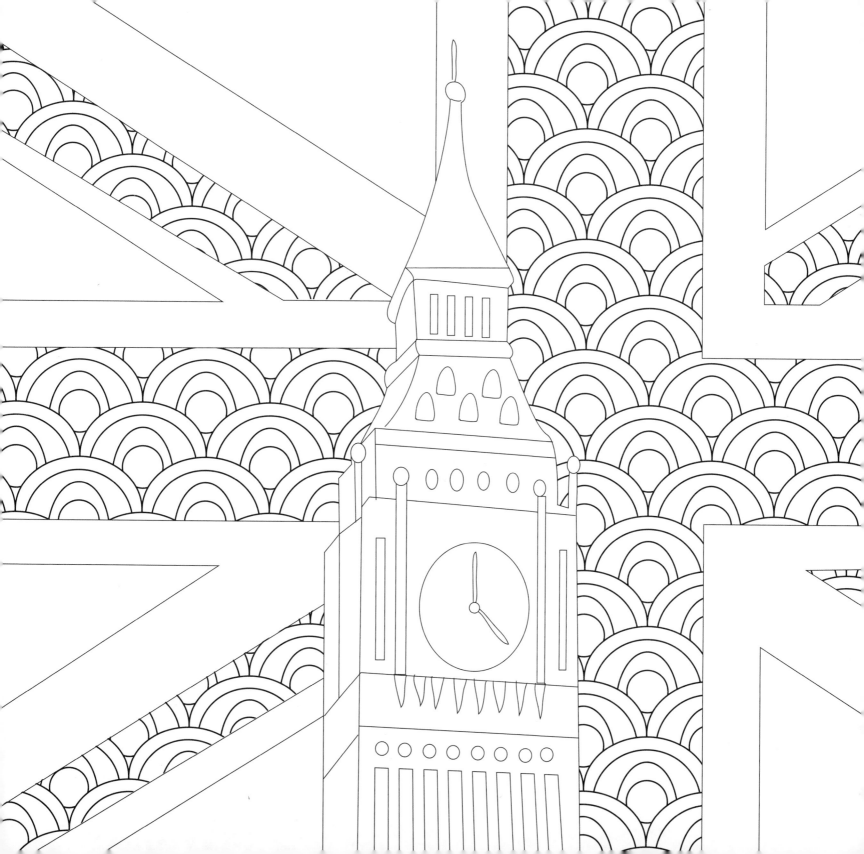

Ilustración página anterior
Big Ben
Londres - Reino Unido

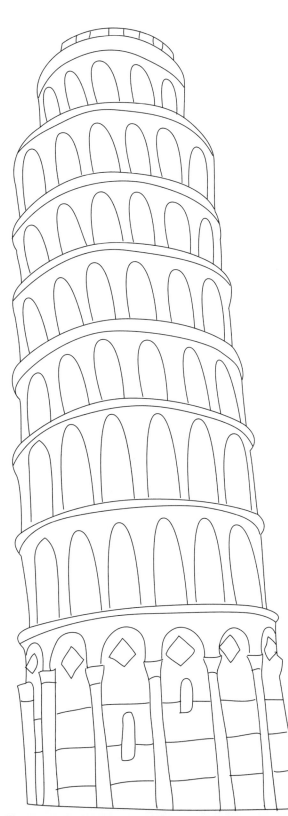

Ilustración página anterior
Torre de Pisa
Pisa - Italia

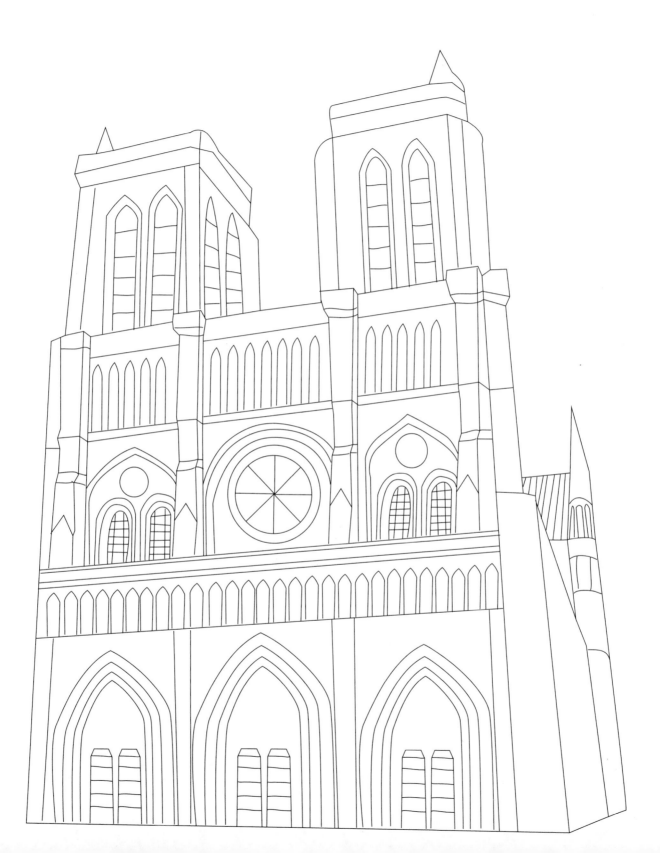

Ilustración página anterior
Notre Dame
París - Francia

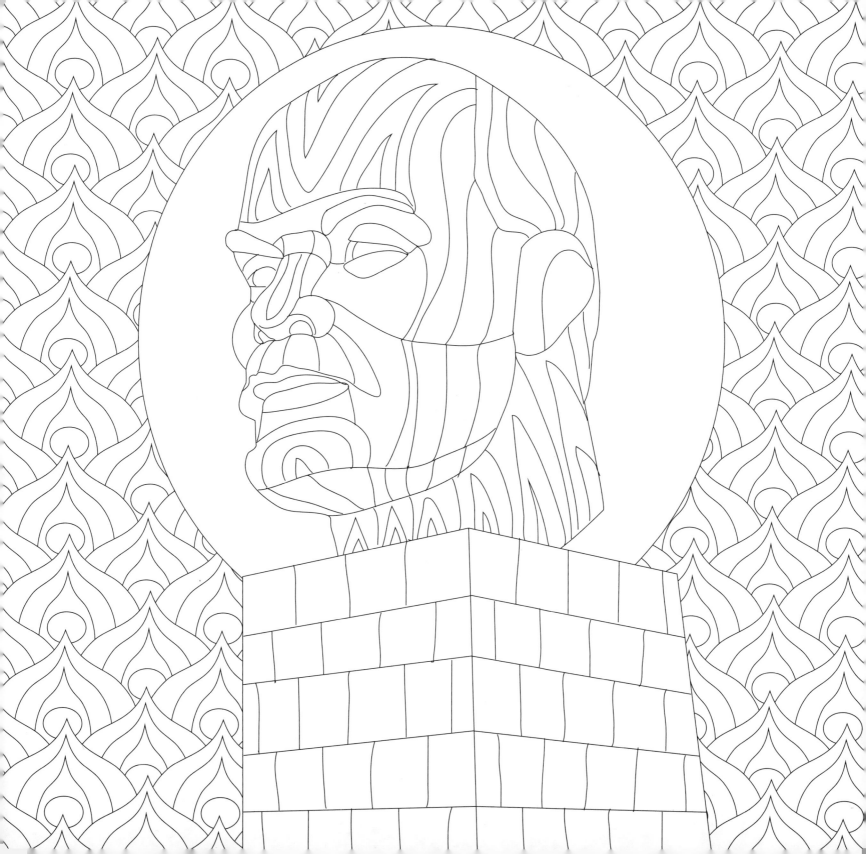

Ilustración página anterior
Monumento a Vladimir Lenin
Ulán Udé - Rusia

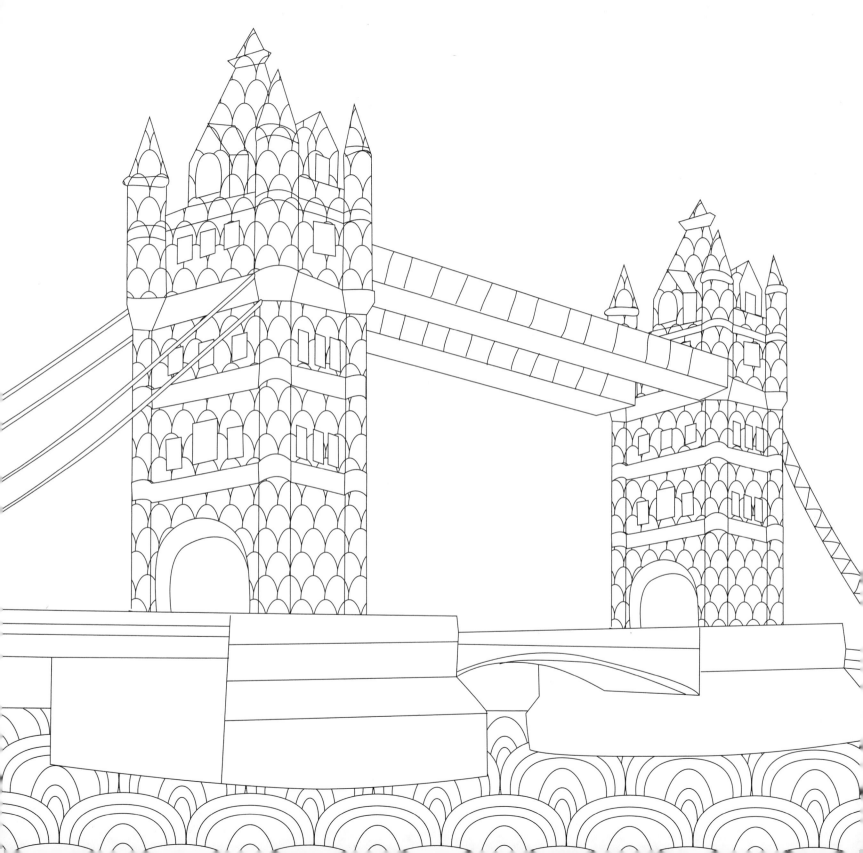

Ilustración página anterior
Puente de Londres
Reino Unido

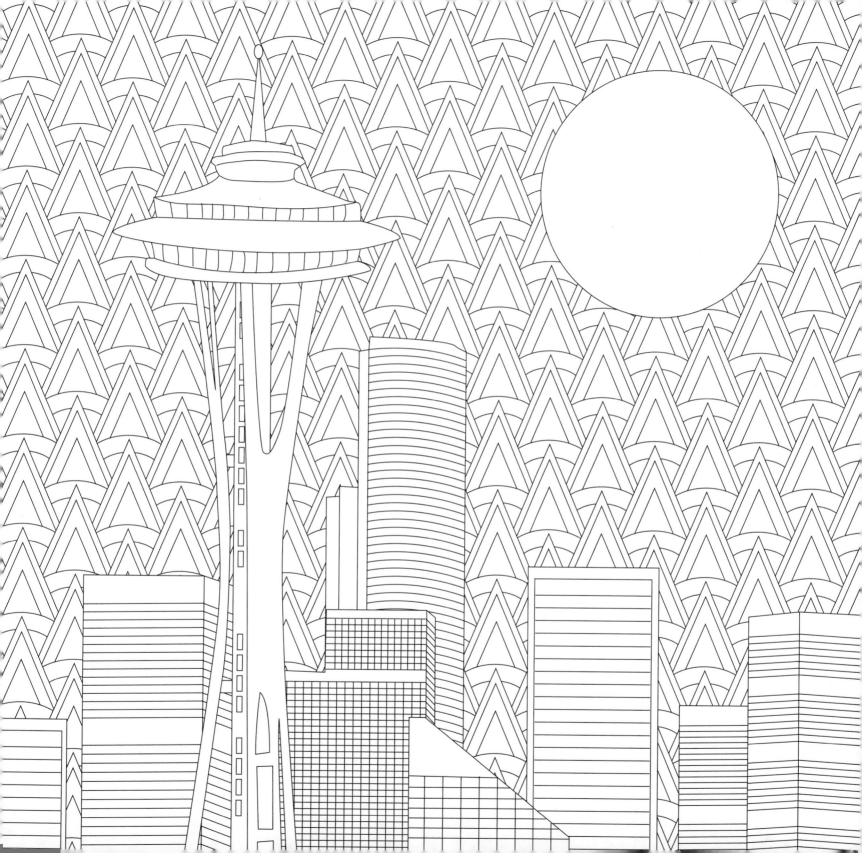

Ilustración página anterior
Space Needle
Seattle - EE.UU.

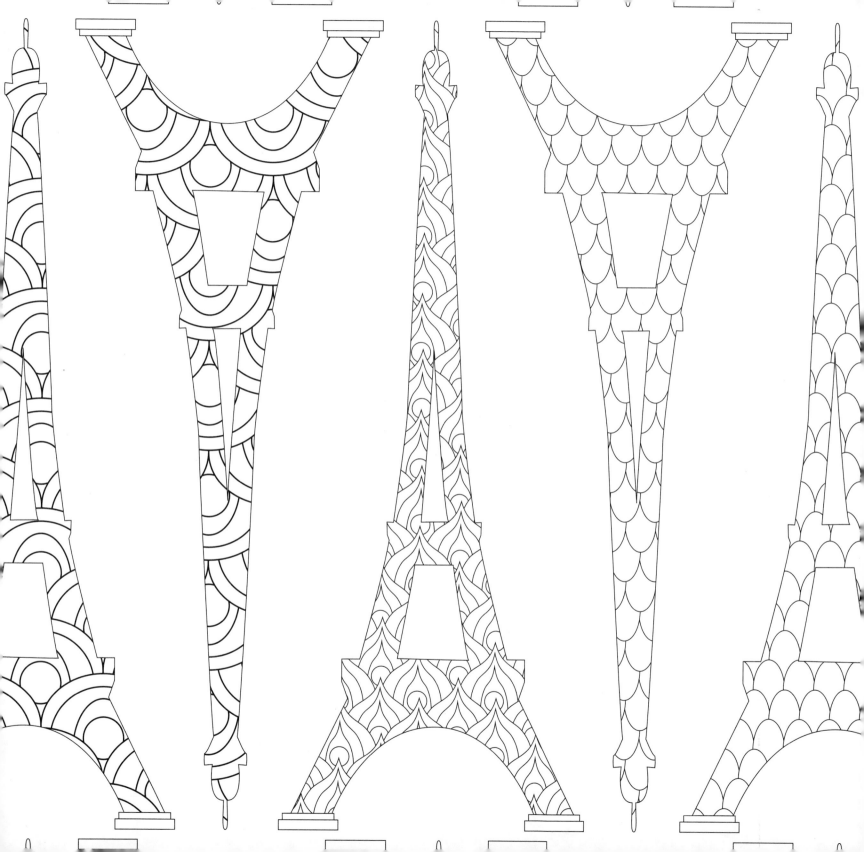

Ilustración página anterior
Torre Eiffel
París - Francia

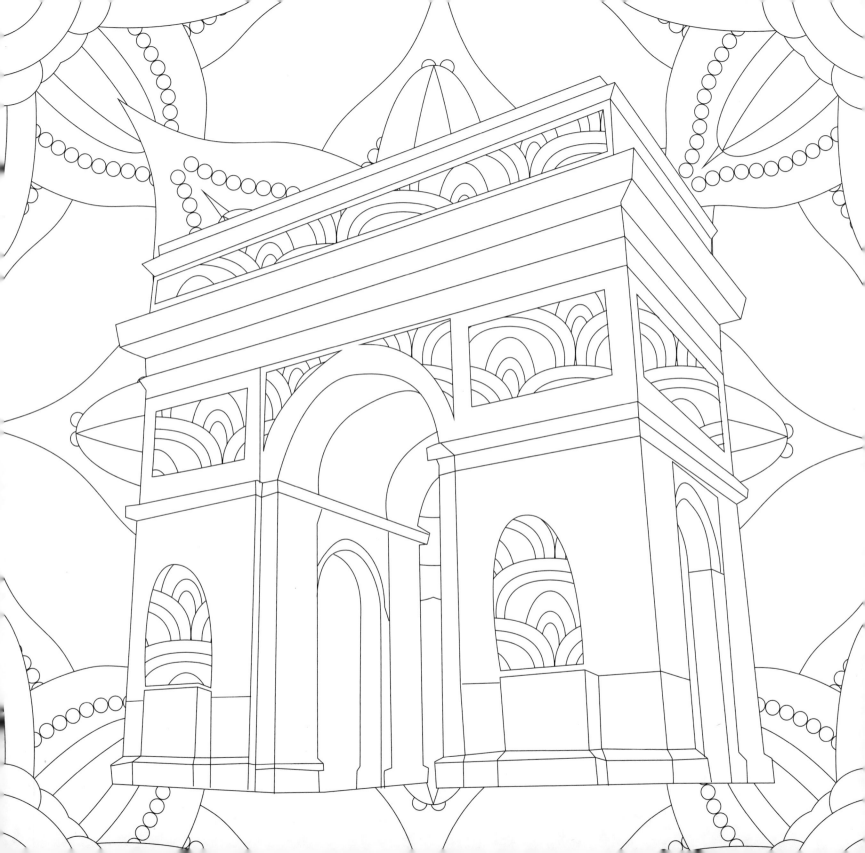

Ilustración página anterior
Arco del Triunfo
París - Francia

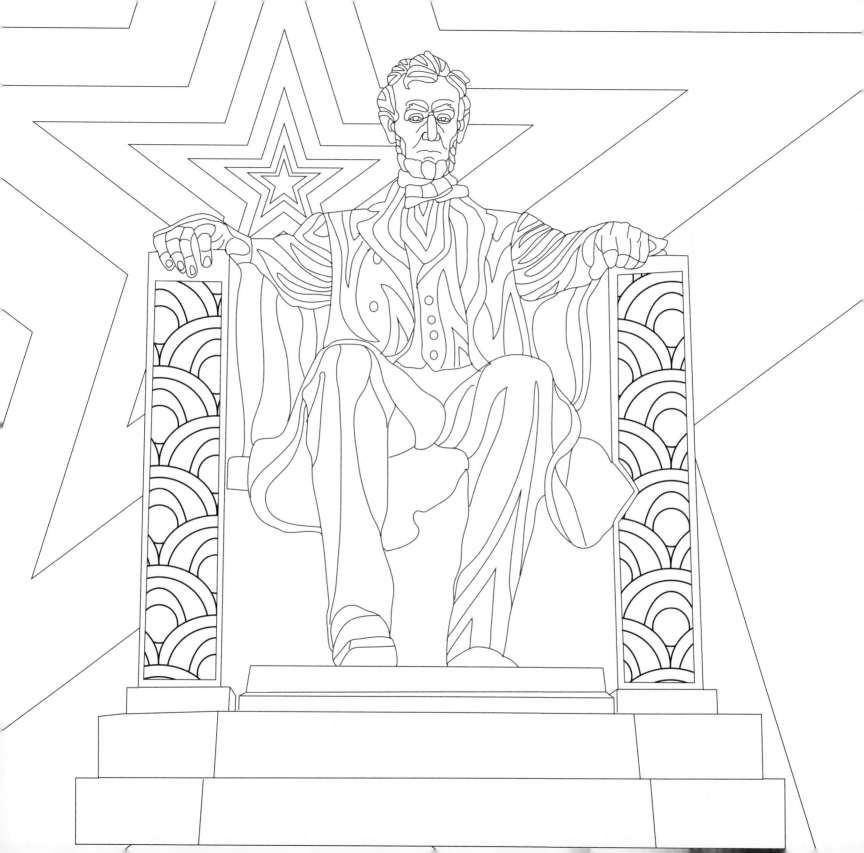

Ilustración página anterior
Monumento a Lincoln
Washington D.C. - EE.UU.

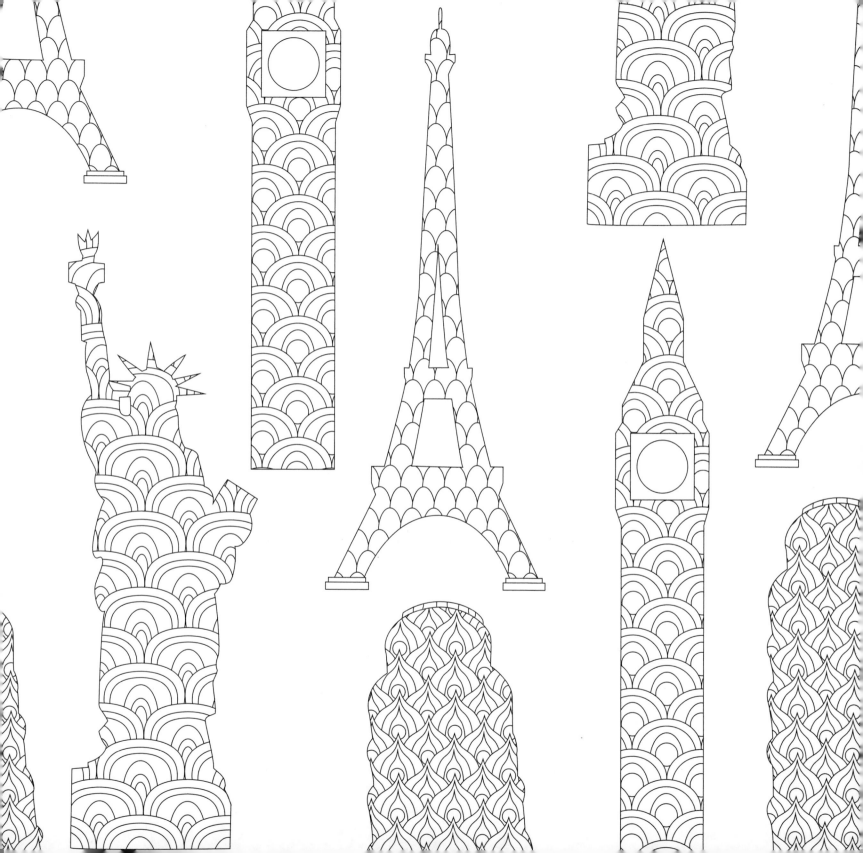

Ilustración página anterior
Estatua de la Libertad, Big Ben, Torre Eiffel, Torre de Pisa

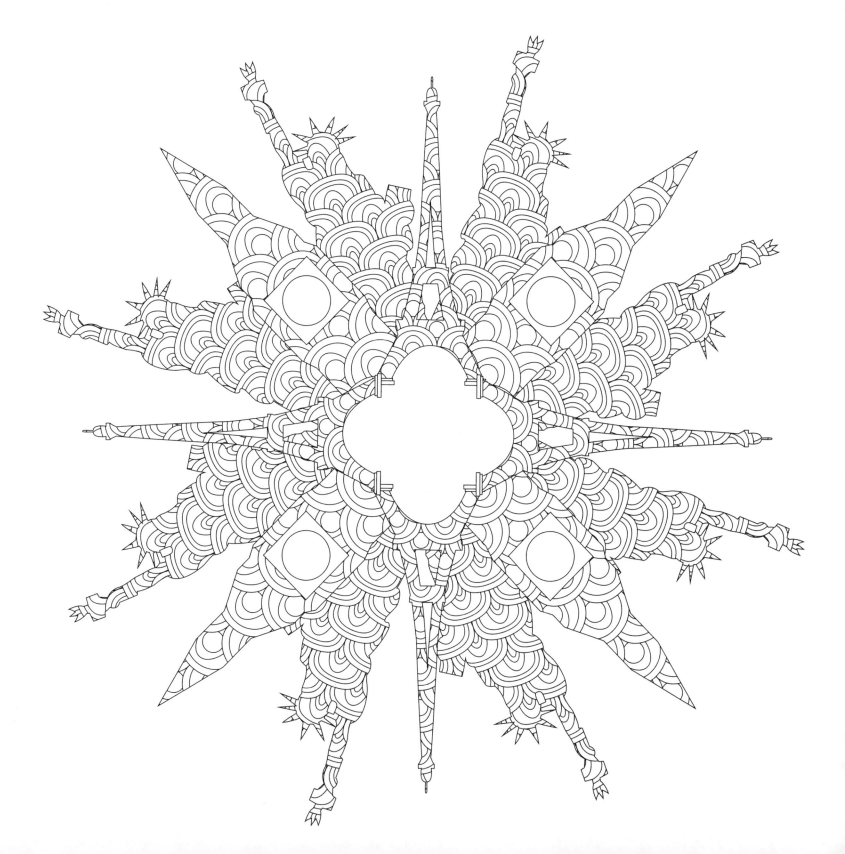

Ilustración página anterior
Estatua de la Libertad, Big Ben, Torre Eiffel, Torre de Pisa

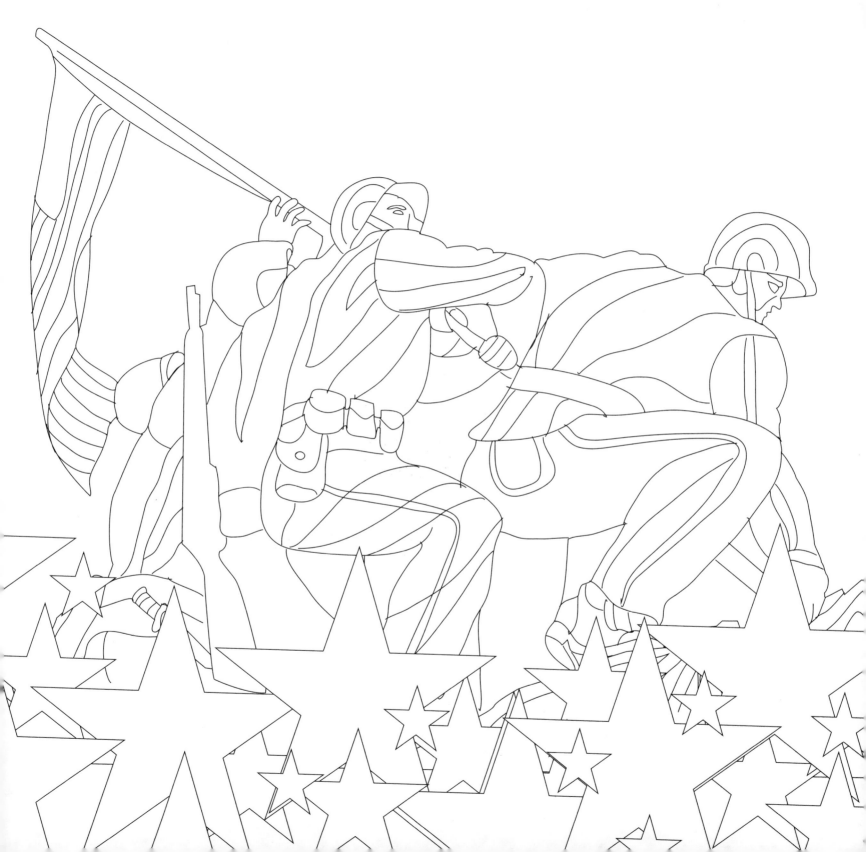

Ilustración página anterior
Memorial de Guerra del Cuerpo de Marines de Estados Unidos
Virginia - EE.UU.

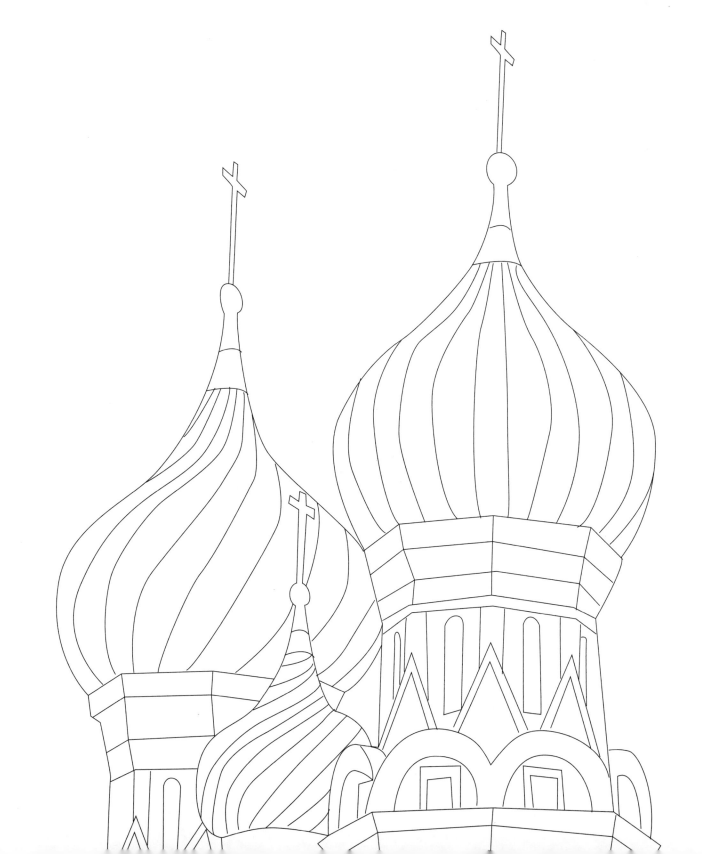

Ilustración página anterior
Kremlin
Moscú - Rusia

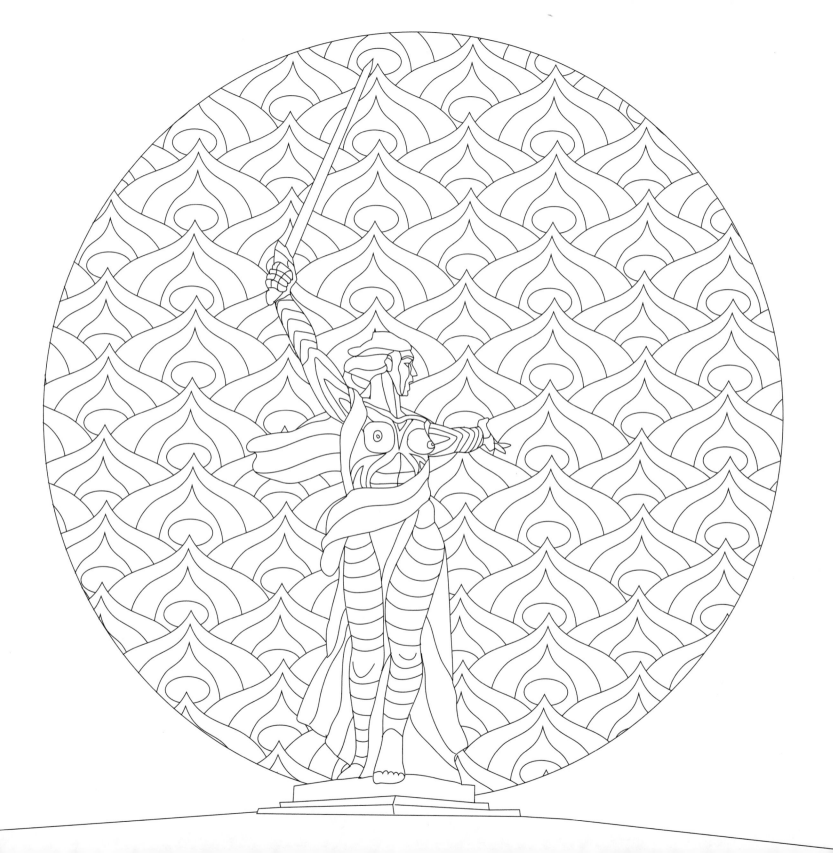

Ilustración página anterior
Madre Patria
Volgogrado - Rusia

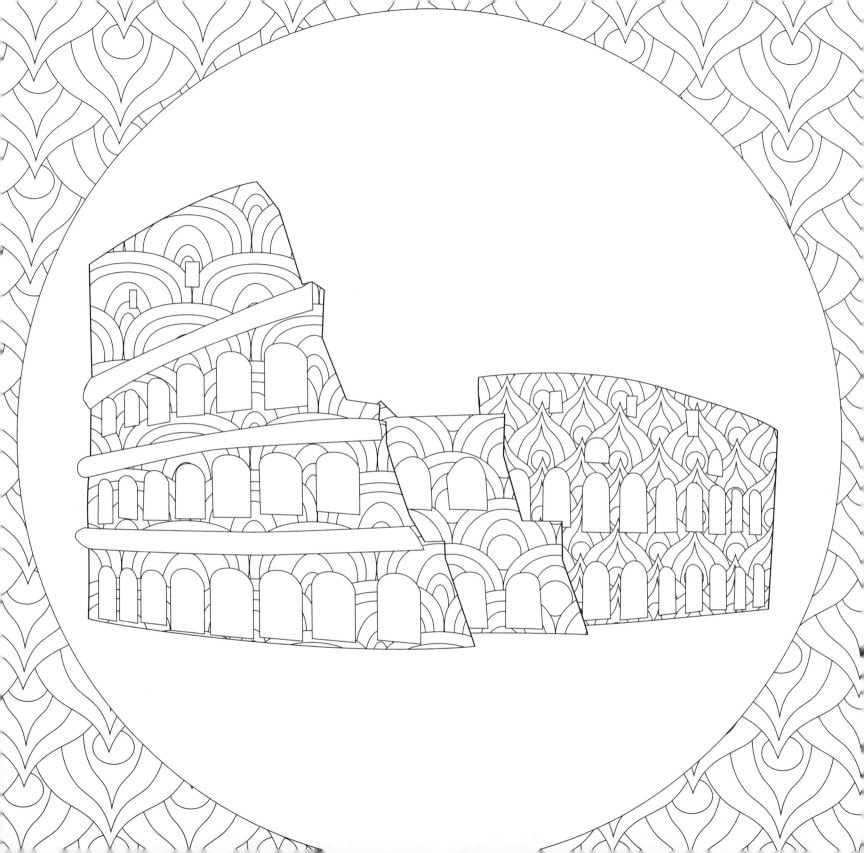

Ilustración página anterior
Coliseo
Roma - Italia

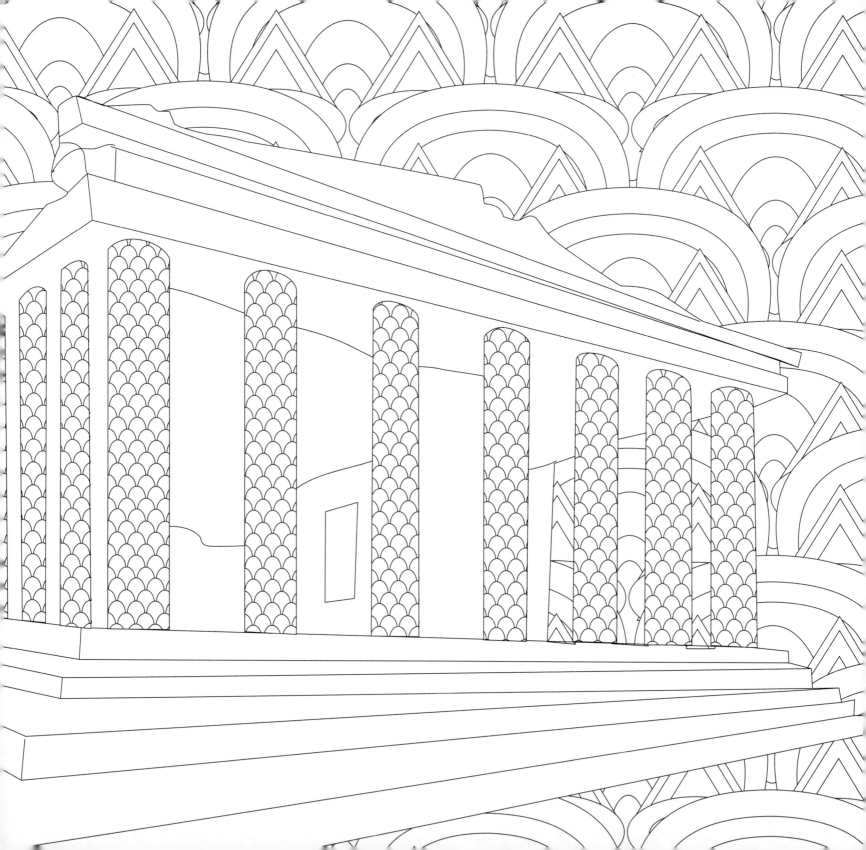

Ilustración página anterior
Partenón
Atenas - Grecia

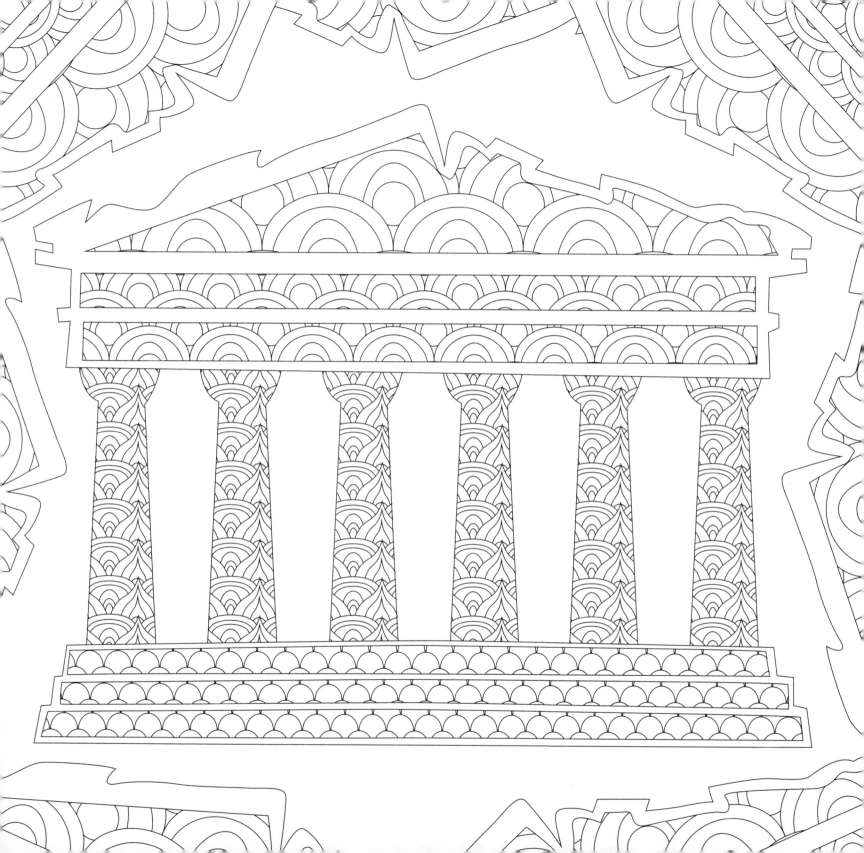

Ilustración página anterior
Partenón
Atenas - Grecia

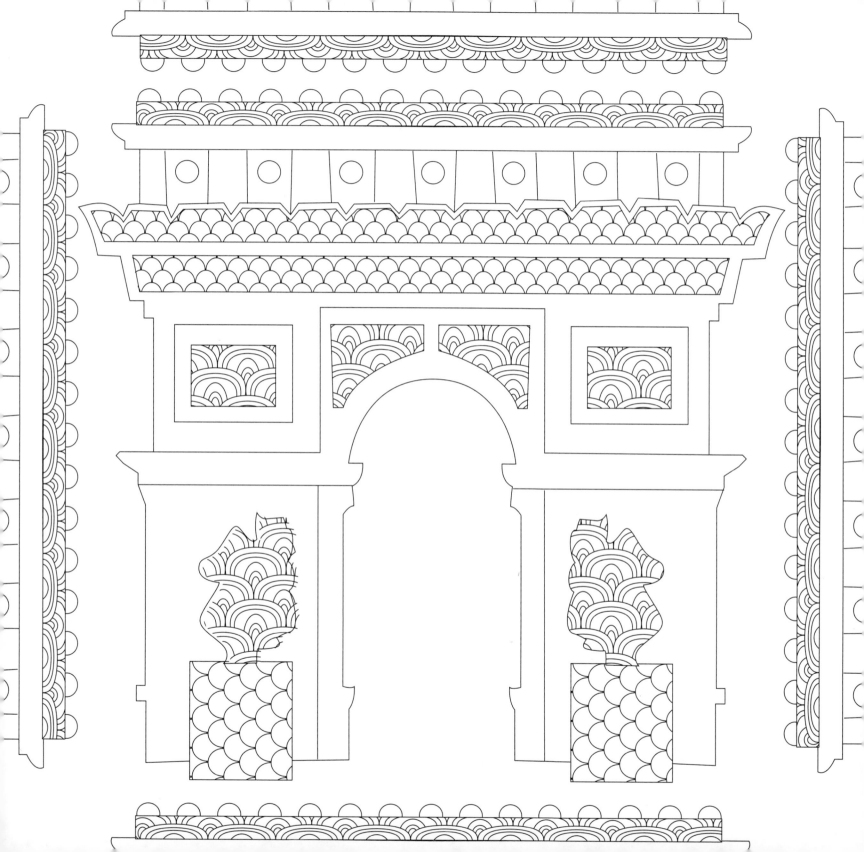

Ilustración página anterior
Arco del Triunfo
París - Francia

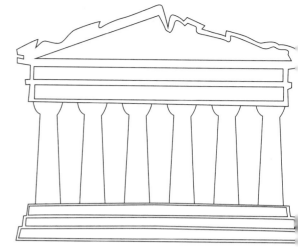
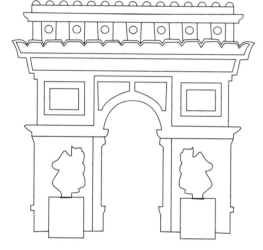

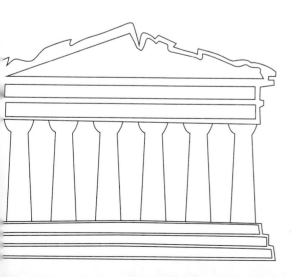
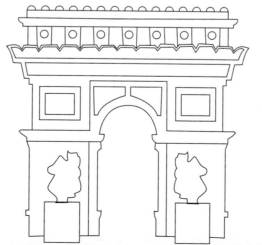
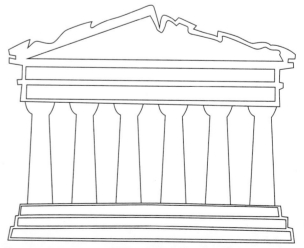

Ilustración página anterior
Arco del Triunfo
París - Francia,
Partenón
Atenas - Grecia

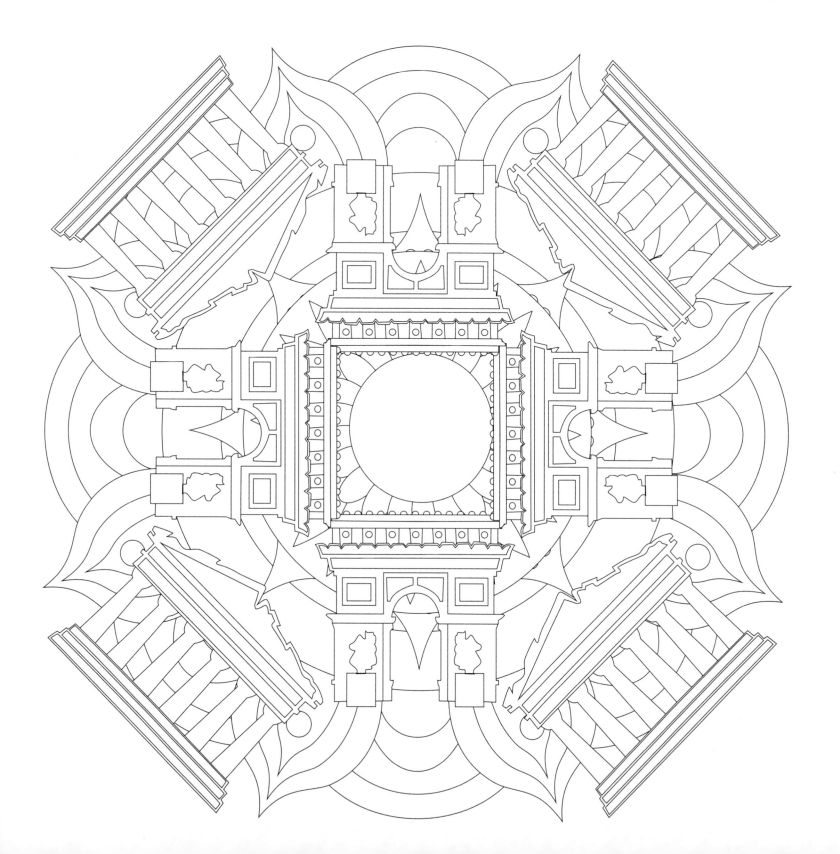

Ilustración página anterior
Arco del Triunfo
París - Francia,
Partenón
Atenas - Grecia

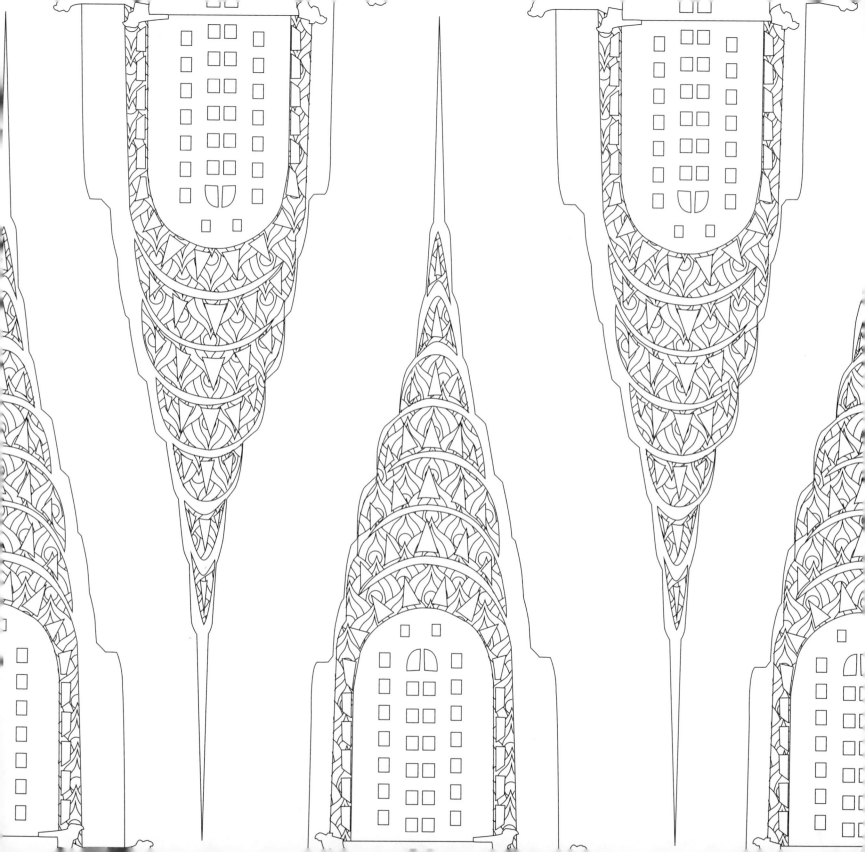

Ilustración página anterior
Edificio Chrysler
Nueva York - EE.UU.

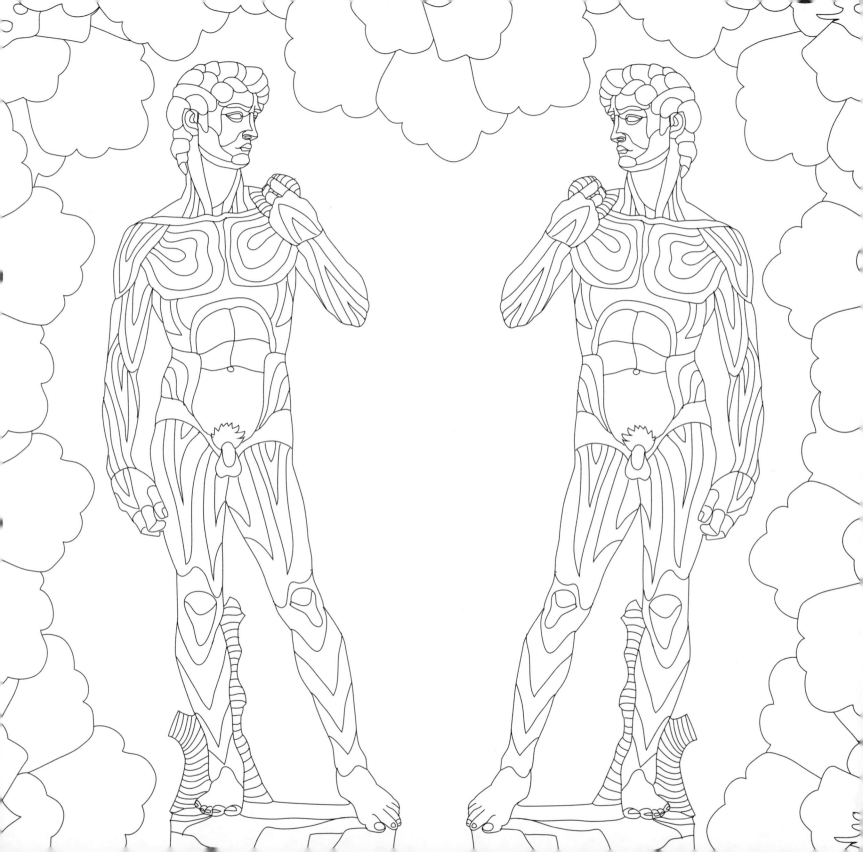

Ilustración página anterior
David de Miguel Ángel
Florencia - Italia

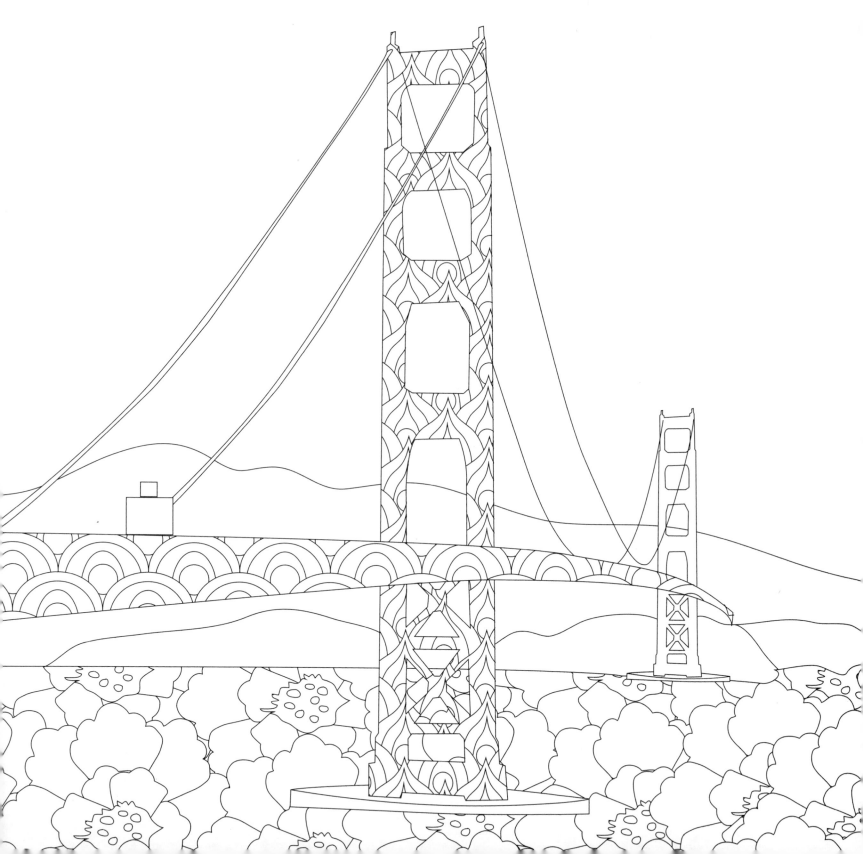

Ilustración página anterior
Puente Golden Gate
San Francisco - EE.UU.

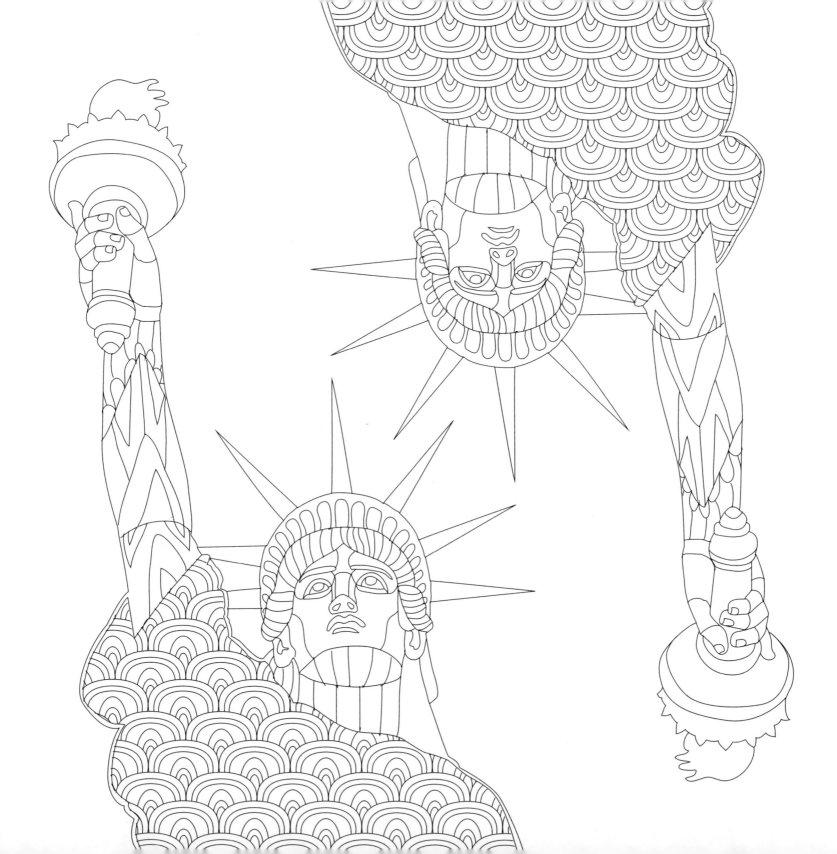

Ilustración página anterior
Estatua de la Libertad
Nueva York - EE.UU.

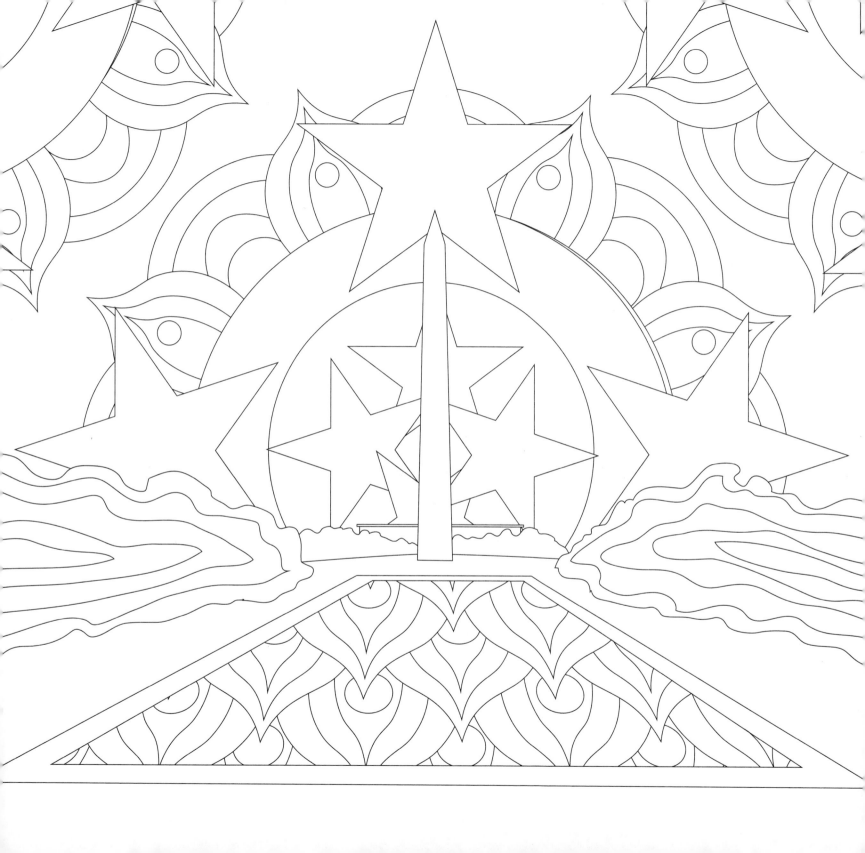

Ilustración página anterior
Monumento a Washington
Washington D.C. - EE.UU.

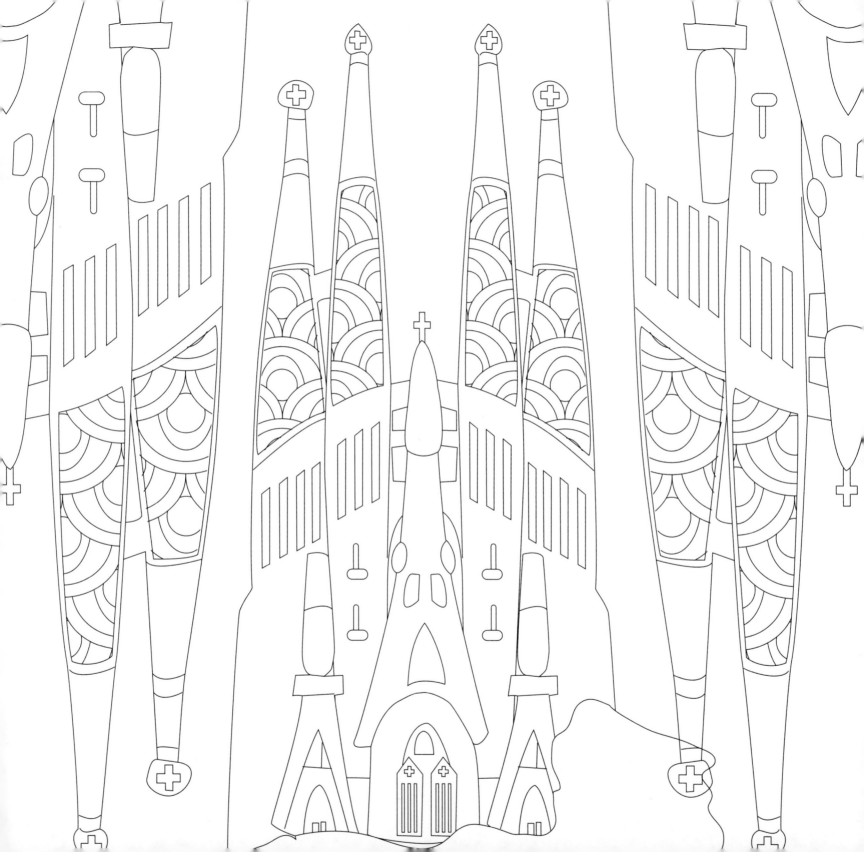

Ilustración página anterior
Templo Expiatorio de la Sagrada Familia
Barcelona - España

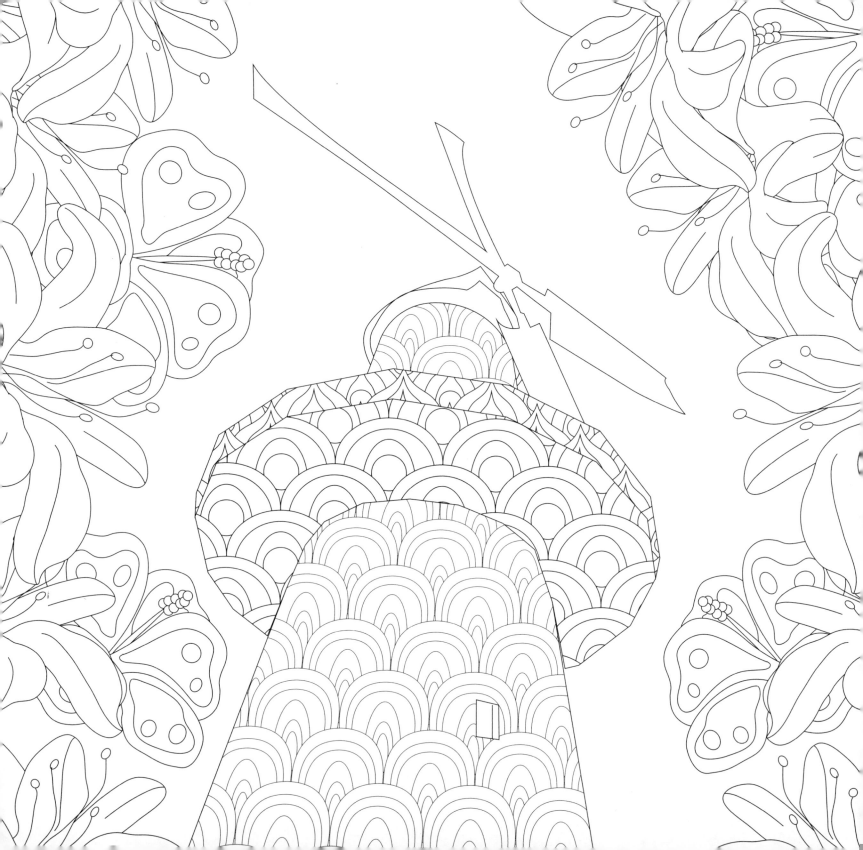

Ilustración página anterior
Molino de viento
Amsterdam - Holanda

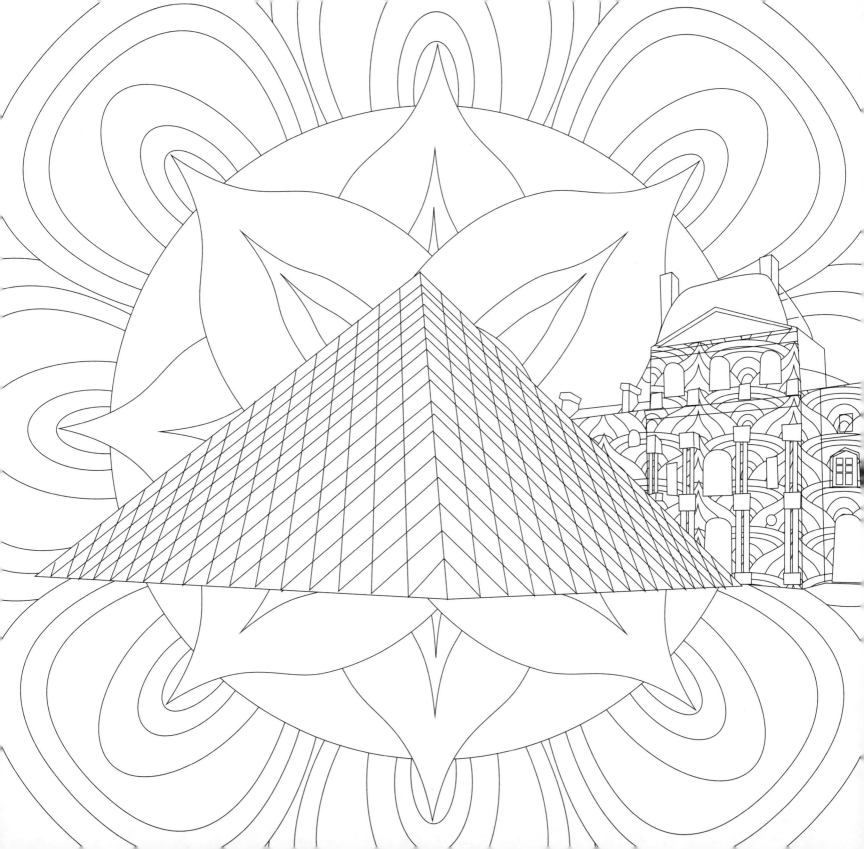

Ilustración página anterior
Pirámide del Louvre
París - Francia

Ilustración página anterior
Puente de Londres
Reino Unido

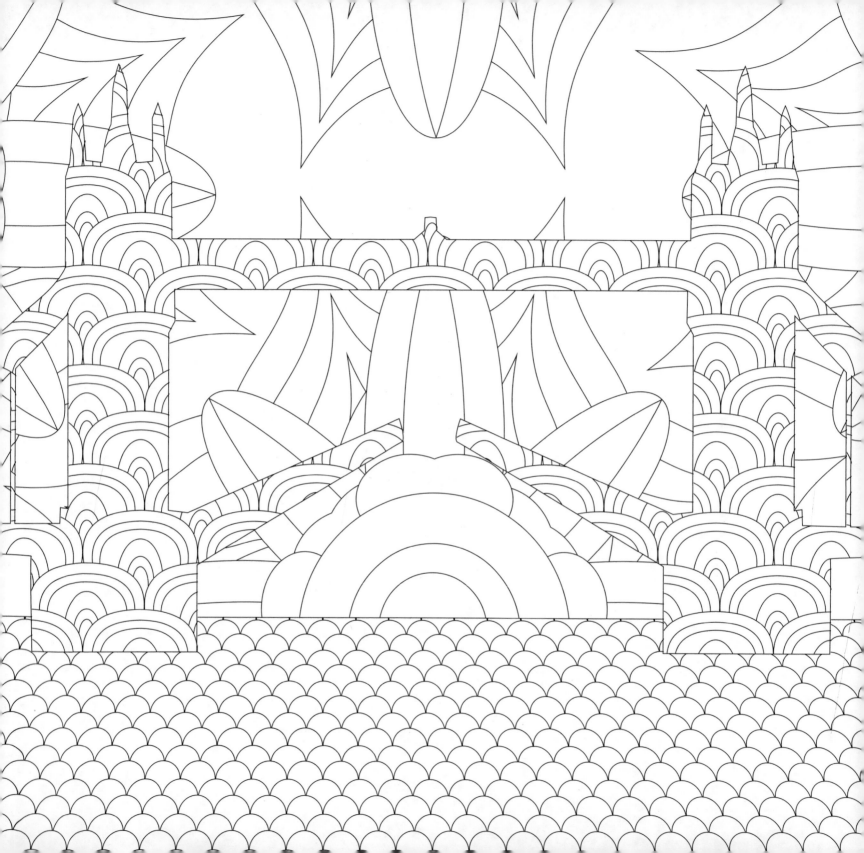

Ilustración página anterior
Puerta de Brandenburgo
Berlín - Alemania

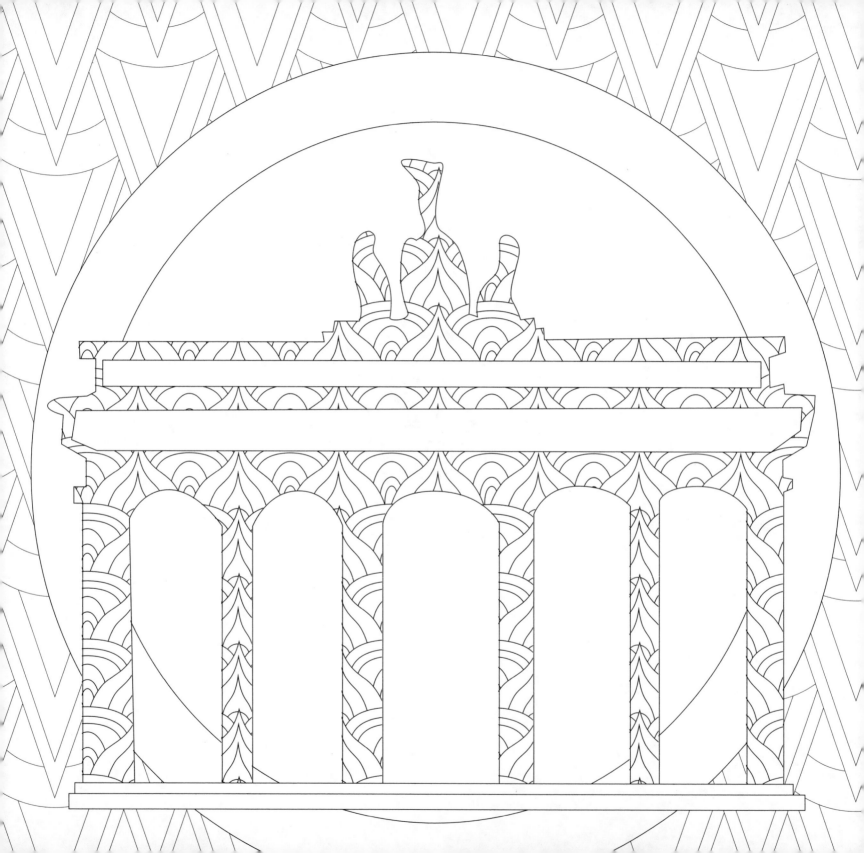